Mit ihrer Katalogedition »Signifikante Signaturen« stellt die Ostdeutsche Sparkassenstiftung in Zusammenarbeit mit ausgewiesenen Kennern der zeitgenössischen Kunst besonders förderungswürdige Künstlerinnen und Künstler aus Brandenburg, Mecklenburg-Vorpommern, Sachsen und Sachsen-Anhalt vor.

In the 'Significant Signatures' catalogue edition, the Ostdeutsche Sparkassenstiftung, East German Savings Banks Foundation, in collaboration with renowned experts in contemporary art, introduces extraordinary artists from the federal states of Brandenburg, Mecklenburg-Western Pomerania, Saxony and Saxony-Anhalt.

Ostdeutsche
Sparkassenstiftung

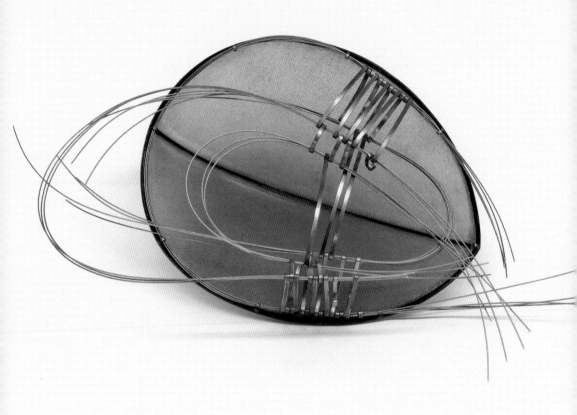

Sophie Baumgärtner

vorgestellt von | presented by Nike Bätzner

Sandstein Verlag

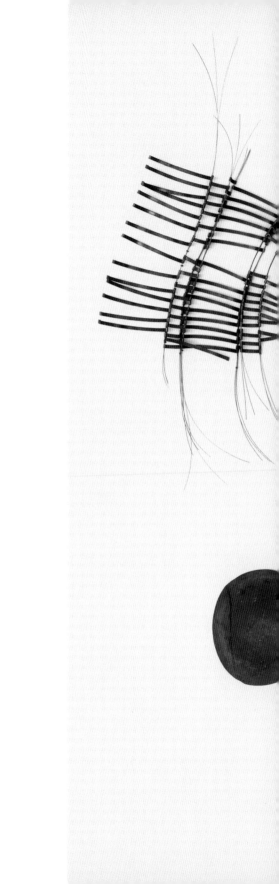

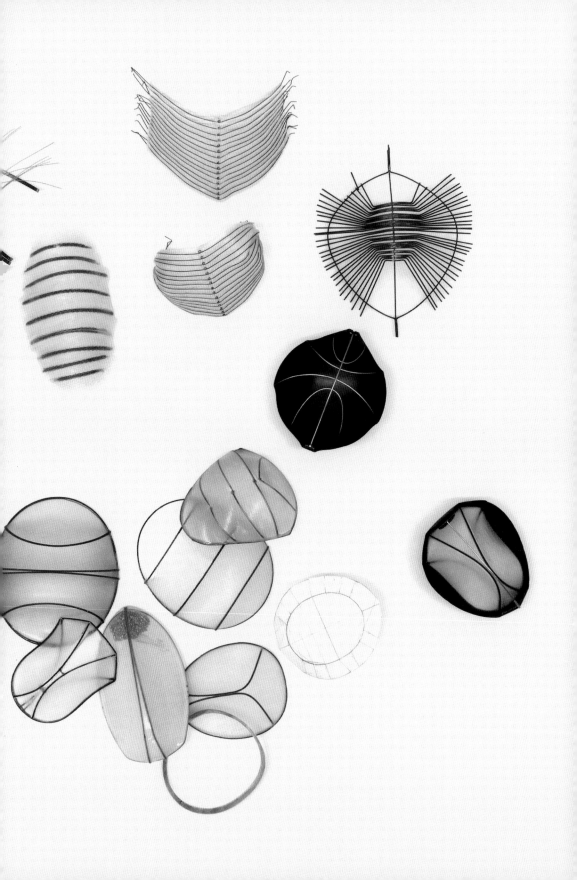

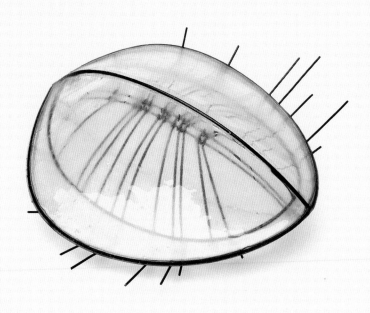

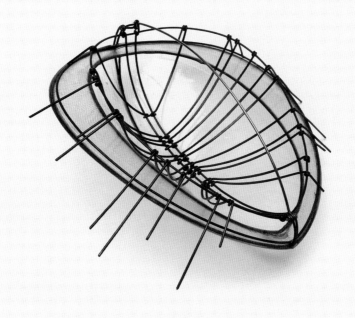

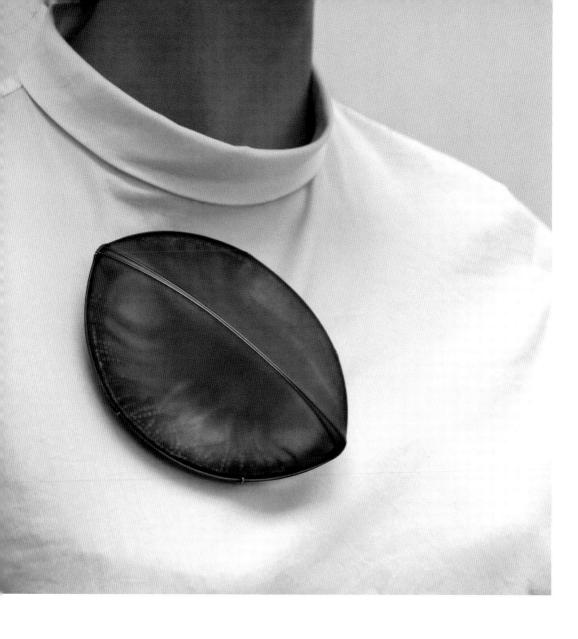

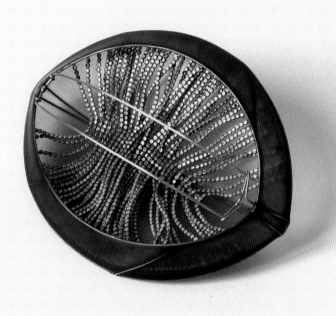

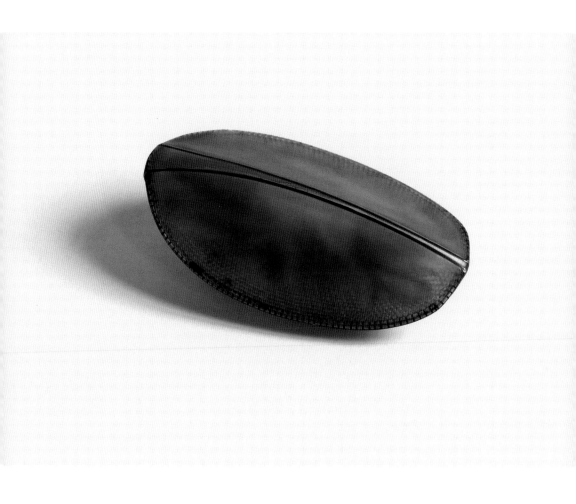

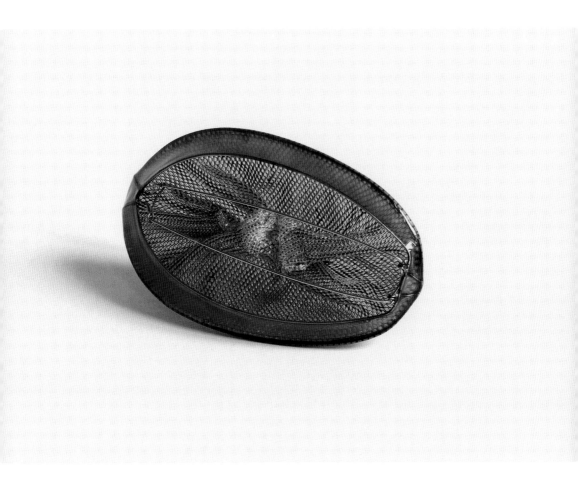

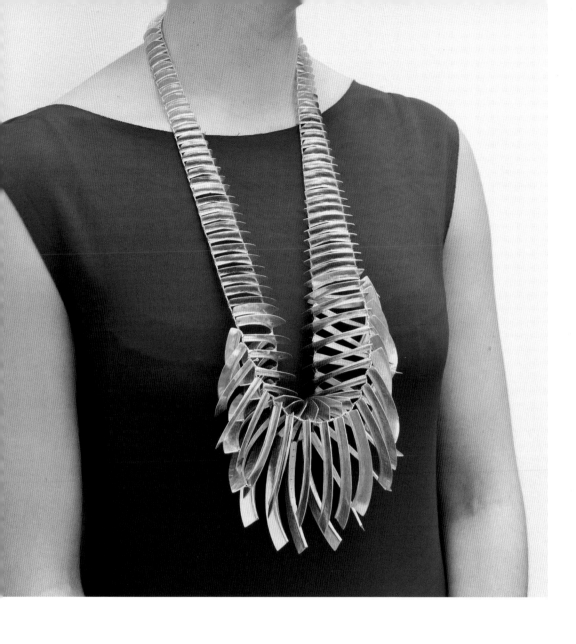

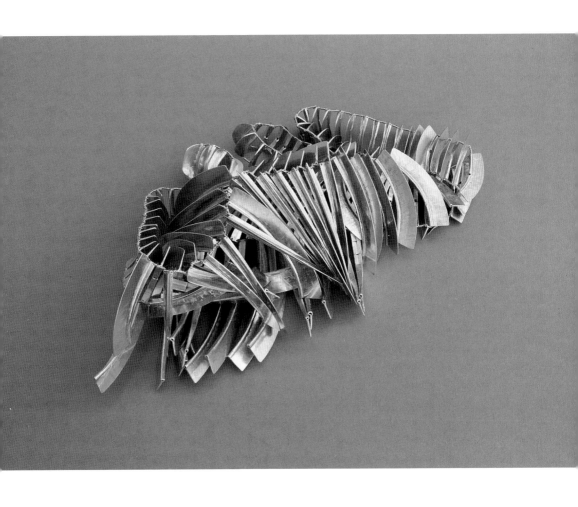

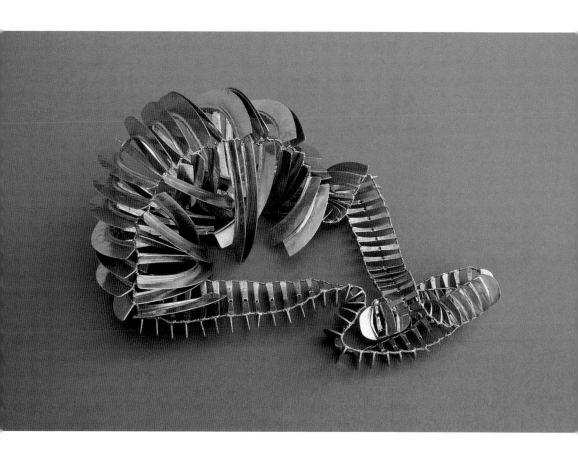

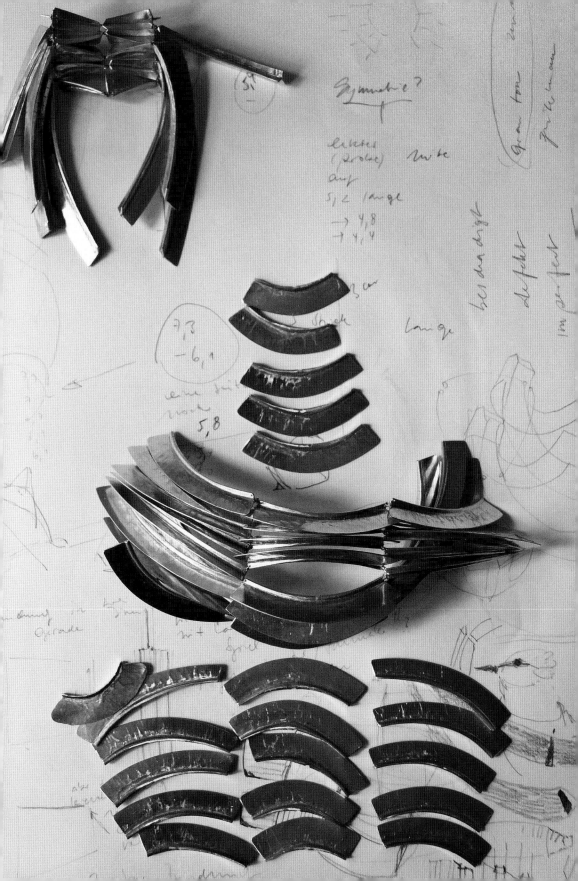

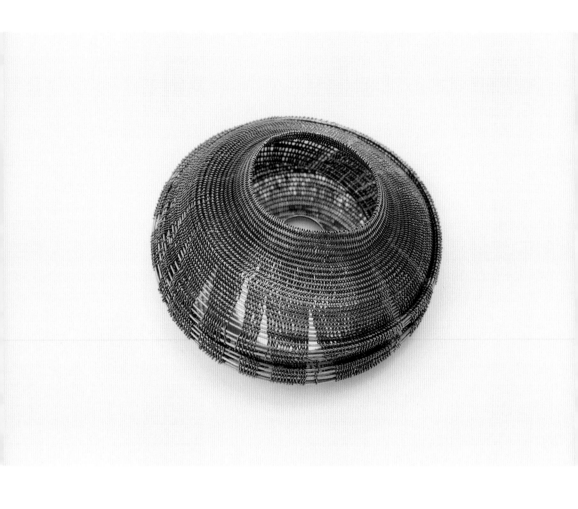

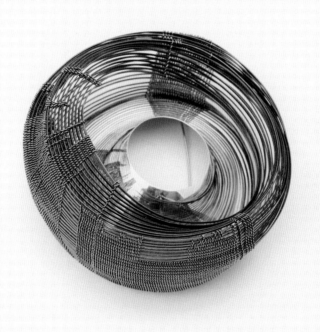

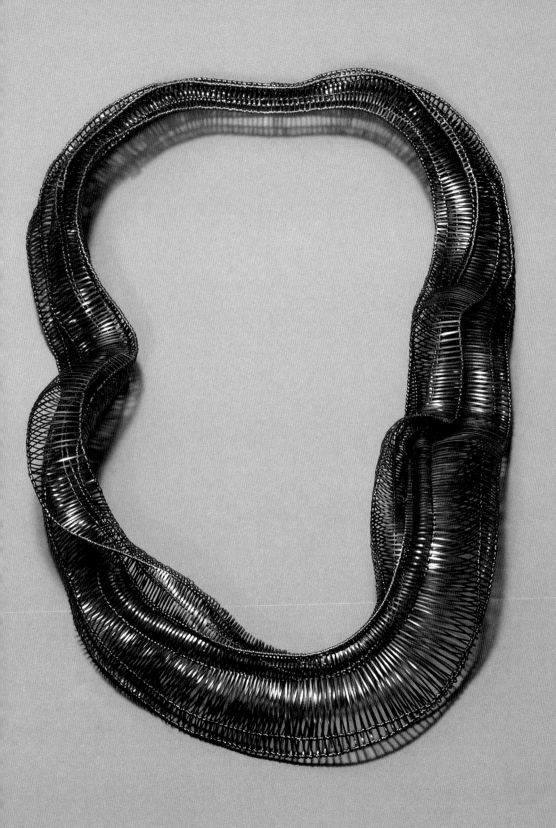

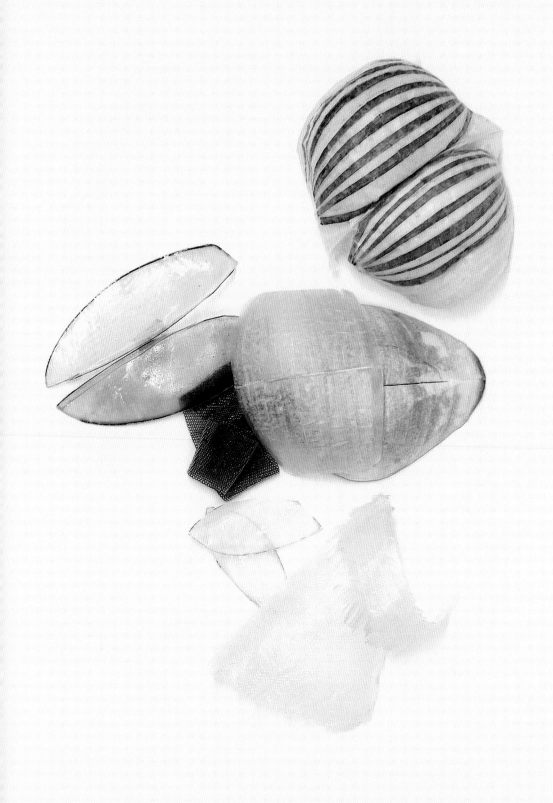

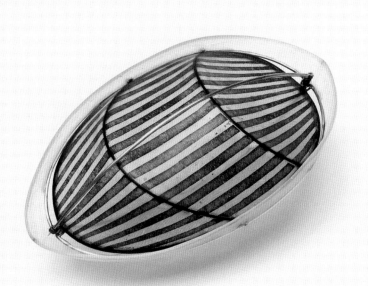

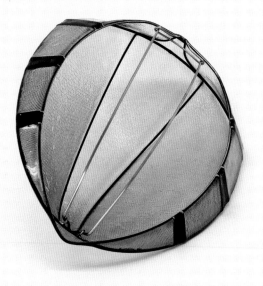

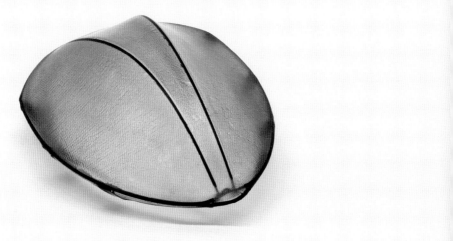

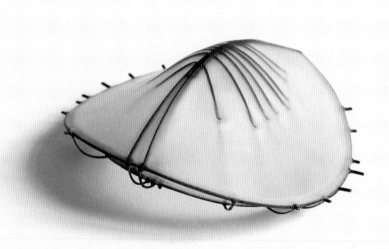

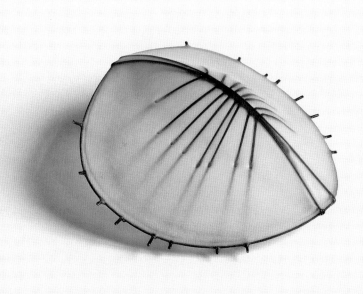

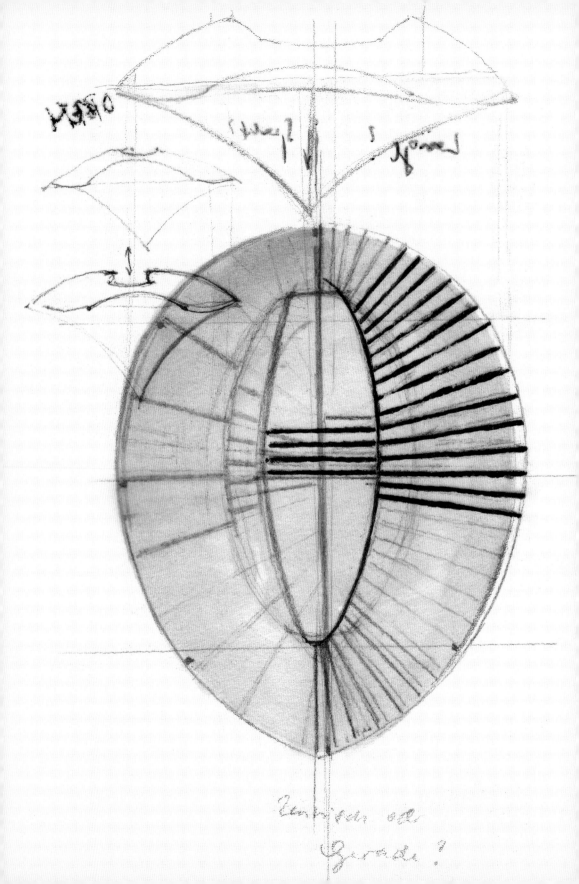

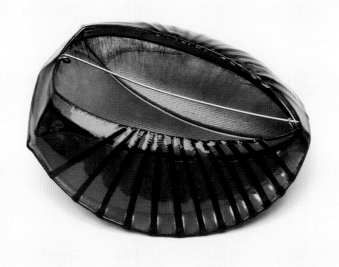

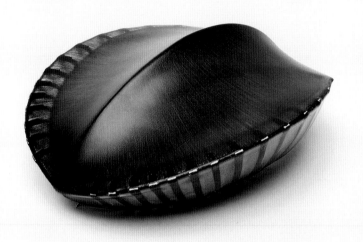

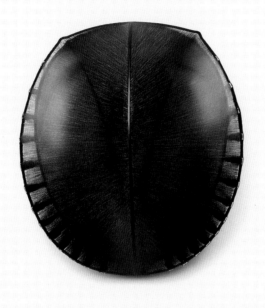

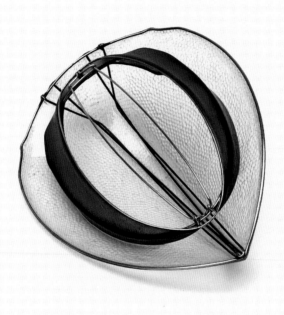

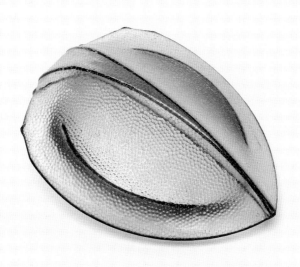

→ kleiner

Formveränderung
des Naturschönen

nicht schön
gleich dies
NEU

Cassida

Nadel zum
anschieben

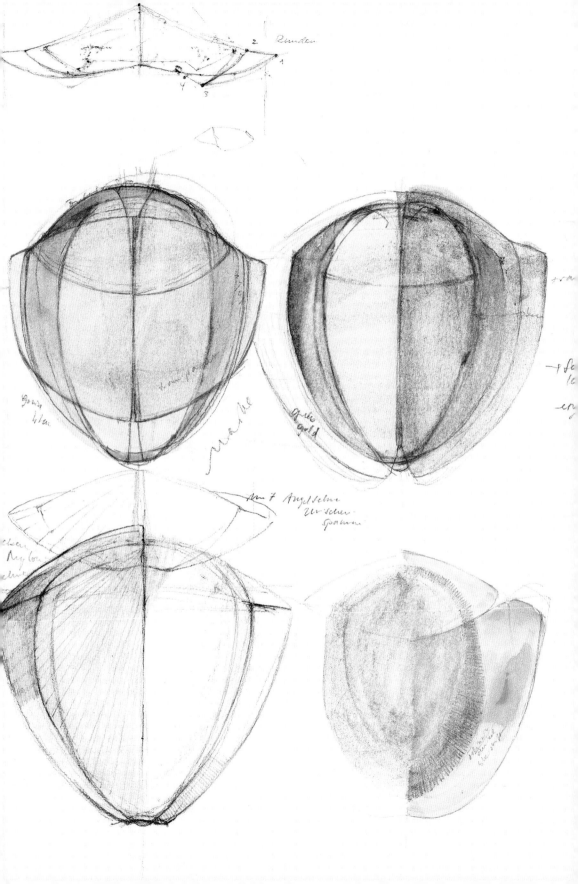

Die Poesie hybrider Objekte

Helmartig wölben sich massive Panzer, ihre Kuppeln reflektieren das Licht. Zarte, blickdurchlässige Membranen überspannen filigrane Gerüste. Vereinzelt ertasten die Gebilde wie Pantoffeltierchen mit ihren Wimpern den Umraum. Versteifte Glieder suggerieren eine standhafte Robustheit. Flexible Gelenke wiederum lassen an anpassungsfähige Organismen denken. Sophie Baumgärtners Schmuckstücke weisen Ähnlichkeiten zu Natürlichem und Künstlichem auf, zu Kreaturen und architektonischen Körpern. Sie verblüffen mit ihrer präzisen Bestimmung von Volumen und Lücke, Einzelelement und struktureller Ordnung, in ihrem Zusammenklang von Opazität und Transparenz, Hell und Dunkel, Schwere und Leichtigkeit, Raumvolumen und zweidimensionaler Zeichnung, Naturbild und Artefakt.

Die Broschen, Fibeln und Ketten sind plastische, aus einem skulpturalen Denken heraus entwickelte Objekte, deren Präsentationsfeld der menschliche Körper ist. Diese solitären Stücke vertreten ein Verständnis von Autorenschmuck, für welches das Fachgebiet Schmuck der Burg Giebichenstein Kunsthochschule Halle, an der Sophie Baumgärtner studiert hat, steht. Das Schmuckstück ist so nicht nur ein schmückendes Accessoire. Das durch die spezifische Herangehensweise ihrer Autorin an Materialien, Formen und Themen geprägte Unikat ist zugleich Kleinod und Kunstwerk, kann getragen, aber als eigenständiges Objekt wahrgenommen und rezipiert werden. Als jeweils individuelles Ding geht jedes einzelne Exemplar eine Korrespondenzbeziehung mit seiner Trägerin ein. Ein Indiz in diese Richtung ist, dass Baumgärtners Stücke, ebenso wie Kunstwerke, Titel wie beispielsweise *Scaphidema Metallicum* oder *Hybrid Carabus Problematicus* tragen.

Die formalen Analogien der Schmuckformen zu natürlichen Organismen speisen sich aus einer genauen Beobachtung und Recherche. Sophie Baumgärtner sammelt seit dem Kindesalter Naturalia. Es sind Fragmente der Fauna und Flora all der Gegenden der Welt, die sie bereist hat, aus Europa, Asien oder Iberoamerika. Dazwischen mischen sich renaturierte Gegenstände und Materialien der menschlichen Zivilisation, die Spuren des

The Poesy of Hybrid Objects

Tough carapaces arch upwards, helmet-like, their domed surfaces reflecting the light. Tenuous, translucent membranes span filigree skeletal structures. Here and there, these creatures probe their surroundings with their feelers, like ciliated protozoans. Rigid limbs suggest a sturdy robustness. Flexible joints, on the other hand, are reminiscent of adaptable organisms. Sophie Baumgärtner's items of jewellery show resemblances to both natural and artificial objects, to living creatures and to architectural structures. They mystify with their precise definition of volume and space, of individual element and structural order, in their consonance of opacity and transparency, light and dark, density and ethereality, spatiality and two-dimensionality, natural object and artefact.

The brooches, fibulae and necklaces are three-dimensional objects developed out of a sculptural idea whose field of presentation is the human body. These unique pieces represent a concept of auteur jewellery that is epitomized by the Jewellery Department of the Burg Giebichenstein University of Art and Design Halle, where Sophie Baumgärtner studied. Hence, this item of jewellery is more than just an ornamental accessory. The singular item shaped by its author's specific approach to materials, forms and themes is at once an gem and a work of art; it can be worn, but it can also be perceived and appreciated as an autonomous object. As an individual object, each item enters into a correspondent relationship with its wearer. A pointer in this direction is also the fact that Baumgärtner's objects, like works of art, have titles such as *Scaphidema Metallicum* or *Hybrid Carabus Problematicus*.

The analogy of her jewellery forms to natural organisms derives from the artist's meticulous observation and research. Sophie Baumgärtner has been collecting natural objects since childhood. They are fragments of fauna and flora from all the regions of the world that she has visited – from Europe, Asia and Latin America. They also include re-naturalised objects and materials from human civilisation which show traces of decay, oxidation, decomposition and transformation. This collection provides the artist

Verfalls, der Oxidation, der Zersetzung und der Transformation aufweisen. Diese Sammlung bietet der Künstlerin einen Fundus des Formen- und Farbenreichtums und die Möglichkeit, die Bauprinzipien der Tiere und Pflanzen, beispielsweise von Insekten oder Amphibien, von Farnen, Früchten, mineralischen Prozessen und vielem mehr zu studieren. Beim Erforschen der Sammlungsgegenstände geht es weniger darum, Informationen für eine getreue Nachahmung zu sammeln, was auf eine Erfüllung des kunstgeschichtlich tradierten Konzepts der imitierenden Mimesis hinauslaufen würde. Vielmehr ist der Nachvollzug der Gesetze der Naturgestalt eine unabdingbare Voraussetzung für ein Verstehen und eine Entwicklung neuer Formen auf der Basis der gewonnenen Erkenntnisse. Baumgärtner schält Prinzipien der Naturformen heraus. Sie entlehnt der Natur Grundsätze der Mechanik und von deren Gliederungselementen, Oberflächenstrukturen und Materialqualitäten, welche die Ordnung und den Aufbau von Organismen bestimmen. Ihre Arbeiten entspringen dem Konzept einer *natura naturans*, einer der Natur analogen, bildenden Kraft, die sich als eigengesetzlich und eigensinnig behauptet und doch in einem Verhältnis zur Natur steht, sich nicht hierarchisch auf diese aufpfropft, sondern parallel zu ihr entwickelt.

Der Skarabäus, der in Ägypten als Symbol der Schöpferkraft verehrte, Mistkugeln drehende, schillernde Käfer, ist dabei ebenso ein Untersuchungsgegenstand wie schaurig große Asseln oder sonst Abscheu erregende Kakerlaken aus subtropischen Regionen. Dass beispielsweise der Skarabäus im Altertum als Glücksbringer in Amulette gefasst wurde, verweist auf die mit ihm verbundene Symbolik und die grundsätzliche Funktion von Schmuck zwischen Talisman und Abwehrzeichen. Dieser Gebrauch wird bei Baumgärtners großen, geharnischten Broschen durchaus mitgedacht, wenn er sich auch nicht in den Vordergrund drängt.

Bedeutsamer für die Gestaltfindung sind die konstruktiven Prinzipien, und damit ergibt sich eine Verknüpfung zum zweiten großen Inspirationsfeld: der Architektur. Die Kuppeln einiger Broschen, das Strebewerk der Unterkonstruktionen, die Lamellen und gespannten Oberflächen, das Spiel mit hyperbolischen Paraboloiden, das differenzierte Abstimmen von Statik und Bewegung, von Trägerwerk und Hülle verweist auf ein architektonisch fundiertes Vokabular und modellhafte Referenzen der Künstlerin. Dabei reichen ihre Bezugsquellen von früher Luftfahrzeugtechnik über Industriehallen und Repräsentationsarchitektur bis zu tektonischen Plastiken. Beispielhaft sei auf den spanischen Architekten Santiago Calatrava (*1951 Valencia) und den deutschen Bildhauer Axel Anklam (*1971 Wriezen) verwiesen.

Die Plastiken von Anklam aus Edelstahl und anderen Materialien scheinen mit ihren dynamischen, amorphen Formen federleicht abzuheben. Über ein

Derwitz Apparat 1891

Großer Doppeldecker 1895

Großer Schlagflügelapparat 1896

Kleiner Schlagflügelapparat 1893

Maihöhe Rhinow Apparat 1893

Modell Hawk 1896

Modell Stölln 1894

Sturflügelmodell 1894

Vorflügelapparat 1895

Wolfmüller Apparat 1908

with a rich stock of forms and colours, and enables her to investigate the construction principles of animals and plants, such as insects or amphibians, and to study ferns, fruits, mineral processes and much more. When investigating the objects in her collection, the emphasis is not so much on gathering information for their faithful reproduction, which would be equivalent to fulfilling the traditional art historical concept of imitation or mimesis. Rather, appreciating the laws governing natural forms is an essential prerequisite for understanding and developing new forms on the basis of the knowledge gained. Baumgärtner exposes the principles of natural forms. She borrows from nature the principles of mechanics, and from its structural elements she appropriates surface structures and material qualities that determine the order and arrangement of organisms. Her works derive from the concept of a *natura naturans*, a constructive power analogous to nature, which follows its own laws and asserts its own will and yet is related to nature, not grafting itself onto it but developing parallel to it.

Scarabaeus sacer, the iridescent dung beetle that was venerated in Egypt as a symbol of creative power, is an object of investigation, as are also eerily large woodlice and repugnant-looking cockroaches from subtropical regions. The fact that in the ancient world the scarab beetle, for example, was mounted in amulets to bring good fortune is indicative of the symbolism and fundamental function of jewellery as a lucky talisman or as a means of warding off evil. This consideration is certainly also present in Baumgärtner's large, armoured brooches, although it is not at the forefront.

A more important element in the design process are the constructive principles, and this provides a link to her second source of inspiration: architecture. The domed sections of some brooches, the strut frames of their substructure, the lamellae and tensioned surfaces, the experimentation with hyperbolic paraboloids, the sophisticated balancing of stasis and flux, of support structure and outer shell, implies the artist's a sound architectural design vocabulary and reference to models. Her sources range from early aerospace technology and industrial buildings to prestigious architecture and tectonic sculptures. She has been influenced, for example, by works of the Spanish architect Santiago Calatrava (born in Valencia in 1951) and the German sculptor Axel Anklam (born in Wriezen in 1971).

Anklam's sculptures made of stainless steel and other materials have dynamic, amorphous forms and seem to rise into the air as if feather-light. Metal nets or latex membranes are stretched over a curving support framework, obeying the laws of mathematical calculation yet contradicting those of gravity. This combination of solid material, precise planning and delicate appearance also interests Baumgärtner where Calatrava's work is con-

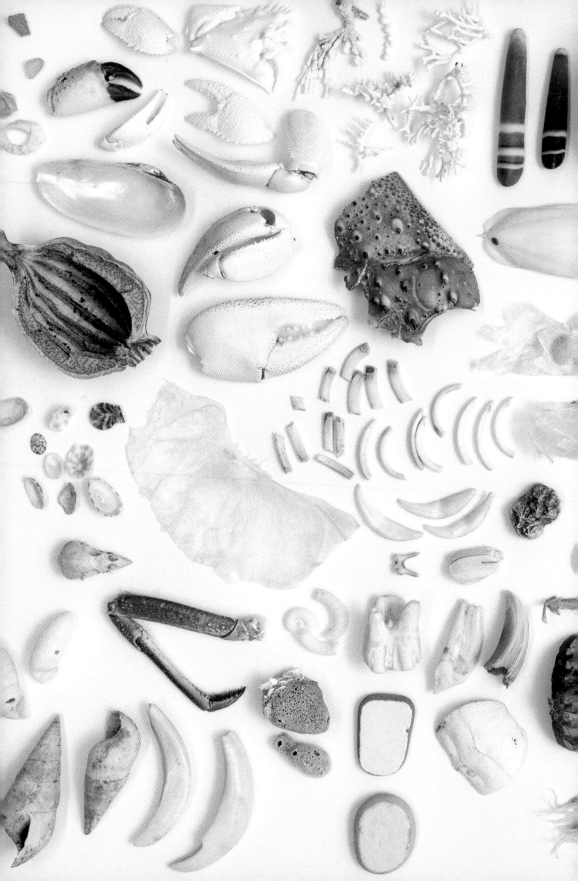

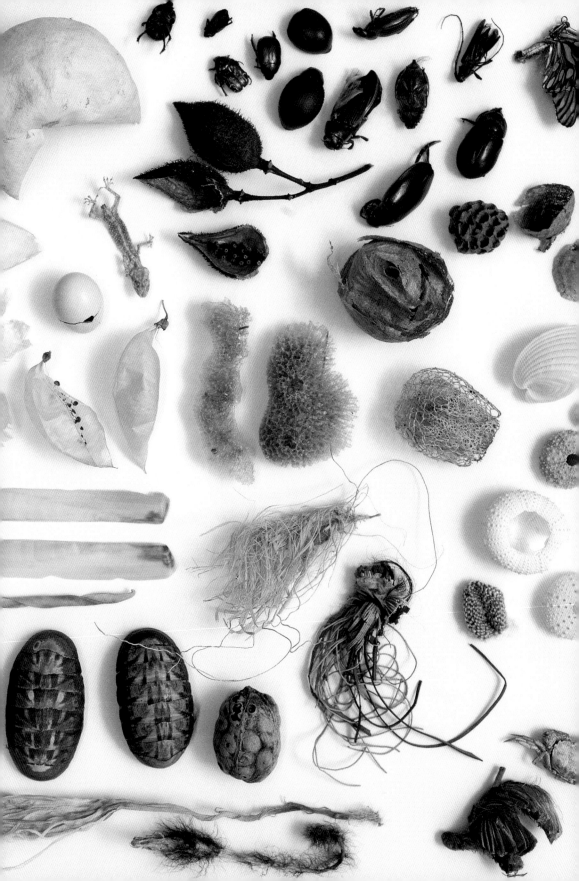

geschwungenes Tragwerk sind Metallnetze oder auch Membranen aus Latex gespannt, die gleichermaßen den Gesetzen der mathematischen Berechnung folgen, wie sie denen der Schwerkraft widersprechen. Diese Verbindung aus massivem Material, exakter Planung und graziler Erscheinung interessiert Baumgärtner auch an Calatrava. Dessen Hallen und Stadien, seine Bahnhöfe und Brücken vereinen kühne Formgebung mit avancierter Ingenieurskunst und stellen sich mit beweglichen Elementen auf verschiedenartige Witterungsbedingungen und Funktionen ein. Die unterschiedliche Textur und räumliche Ausrichtung der aus Paneelen zusammengesetzten Aluminiumfassade des Vertriebszentrums der Firma Ernsting's family in Coesfeld (1985), einer frühen Realisierung des damals noch wenig bekannten Architekten, reizt die Möglichkeiten dieses Materials im Spiel mit Licht aus und schafft einen plastisch differenzierten Baukörper. Die Westfassade besticht zudem mit faltbaren Zuliefertoren, die sich wie Augenlider öffnen. Neben großen Anlagen wie dem Olympic Sports Complex in Athen (2004) oder dem World Trade Center Transportation HUB (New York, im Bau) zeugen beispielsweise Bauten wie das Milwaukee Art Museum (USA, 2001) von Calatravas Ideen. Calatrava setzte für die Erweiterung dieses Museums einen Pavillon mit Dachelementen, die wie Vogelschwingen auskragen, auf die bestehende Architektur von Eero Saarinen (1910–1961) und David Kahler. Verbunden mit der auf diese symbolische Form zulaufenden Brücke fungiert das Dach zugleich als weithin sichtbares Zeichen vor dem Panorama des Michigan Sees sowie als kinetischer, variabel einsetzbarer Sonnenschutz. Die Form folgt dem »Prinzip Konstruktion«. Der Kunsthistoriker Heinrich Klotz (1935–1999), Gründungsdirektor des Deutschen Architekturmuseums in Frankfurt am Main, benannte dieses Wirkungsprinzip anlässlich der gleichnamigen Ausstellung in diesem Museum (1986). Er argumentierte, dass die »Vision der Moderne«, welche die Elemente ihrer Montage sichtbar macht, auch weiterhin maßgeblich sei. Das heißt, die Konstruiertheit des Gebildes wird nicht verschleiert, sondern gleichermaßen in ihrer Funktionalität und Formschönheit präsentiert. Diese Verbindung von technisch ausgefeiltem strukturellem Gefüge und sprechendem Bild, von funktional wie ästhetisch gegliedertem, auf Sichtbarkeit angelegtem Unterbau und einprägsamer Silhouette interessiert auch Sophie Baumgärtner. Der Unterbau, das Innenleben der Broschen lässt sich nicht nur durch die Oberfläche der Schauseite hindurch scheinend erahnen, sondern bildet zudem in seiner differenzierten Gestaltung ein freudiges Geheimnis für die jeweiligen Trägerinnen des Objekts, da nur sie beim Anlegen auch die vermeintliche »Rückseite« zu Gesicht bekommen. Schließlich vermitteln die auf das Körpermaß bezogenen Schmuckstücke zwischen Monumentalität und Kleinod, Masse und Fragilität.

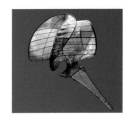

Axel Anklam:
Der Wagen, 2004,
Edelstahl,
310 × 180 × 120 mm

Axel Anklam:
The Carriage, 2004,
stainless steel,
310 × 180 × 120 mm

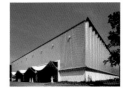

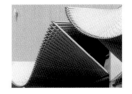

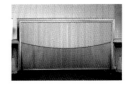

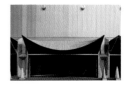

Santiago Calatrava:
Vertriebszentrum
der Firma Ernsting's family,
Coesfeld, 1985

Santiago Calatrava:
Distribution centre for the
company Ernsting's family,
Coesfeld, 1985

cerned. His halls and stadiums, his stations and bridges combine bold design with sophisticated engineering, and their moving elements are able to adapt to various weather conditions and functions. The different texture and spatial orientation of the panelled aluminium façade of the distribution centre built for the company Ernsting's family in Coesfeld (1985), an early work by the architect when he was still relatively unknown, tested the limits of this material's ability to interact with light, and created a sculpturally refined building. The western façade also features captivating folding delivery entrances that open up like eyelids. In addition to large projects such as the Olympic Sports Complex in Athens (2004) or the World Trade Center Transportation HUB (New York, currently under construction), such buildings as the Milwaukee Art Museum (USA, 2001) testify to Calatrava's ideas. To expand this museum, Calatrava supplemented the existing architecture by Eero Saarinen (1910–1961) and David Kahler by adding a pavilion with roof elements that spread out like the wings of a bird. In combination with the bridge that leads up to this symbolic form, visible from far and wide against the backdrop of Lake Michigan, this roof also functions as a movable and adjustable sunscreen. Its form follows the "Construction Principle". This principle was introduced by the art historian Heinrich Klotz (1935–1999), founding director of the Deutsches Architekturmuseum in Frankfurt am Main, on the occasion of an exhibition held under the same name at that museum (in 1986). He argued that the "vision of the modernity", whereby the elements of a structure should be made visible, continues to be valid. Hence, the constructed nature of a building is not concealed, but is presented in its functionality and beauty of form. This combination of technically sophisticated structural framework and expressive outer form, of functionally and aesthetically articulated, intentionally visible substructure and striking silhouette, is also of interest to Sophie Baumgärtner. The substructure, the interior of the brooches, is not only perceptible through the translucent surface on the display side; its complex composition is also a pleasurable secret for the wearer of the object, since only she gets to see the supposed "reverse" when she puts it on. Finally, by conforming to the proportions of the human body, these items of jewellery mediate between monumentality and small gem, between solidity and fragility.

The material plays a special role in this. Metals ranging from silver to copper, stainless steel, iron and even aluminium are used, as well as materials like nylon fabric, polyurethane, paper, silk, glass, and various paints and pigments. What is crucial is whether the material is polished or remains dull, whether a metal serves as a delicate support or forms a long feeler or a compact shell. Tenuous nylon fabrics become semi-transparent membranes when their surface is partially painted, dyed or dotted with varnish

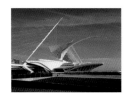

Santiago Calatrava:
Milwaukee Art Museum,
Milwaukee, Wisconsin,
2001

Das Material spielt dabei eine besondere Rolle. Metalle von Silber über Kupfer, Edelstahl, Eisen bis Aluminium finden ebenso Verwendung wie Nylongewebe, Polyurethan, Papier, Seide, Glas, verschiedene Lacke und Pigmente. Dabei ist entscheidend, ob das Material poliert wird oder stumpf bleibt, ob ein Metall als filigraner Träger oder ausgreifender Fühler dient oder auch eine kompakte Hülle bildet. Zarte Nylongewebe werden zu semitransparenten Membranen, indem ihre Haut partiell lackiert, gefärbt oder mit Lack und Glaskügelchen punktiert wird. Diese feinsinnige Behandlung der Materialien führt zu einer delikaten, raffinierten Schlichtheit.

Dabei können die Materialien ganz unterschiedlich eingesetzt werden. Aus Eisen lässt sich ein helmartiger Schild herstellen, oder es lässt sich als Draht in freiem Schwung zu einer Kette formen. Baumgärtners Halsschmuck mit dem Titel *Ent/Wicklung III* (2011) umschreibt mittels Eisendraht eine Bewegung, welche die Dynamik eines auf- und abschwellenden Wachstumsprozesses oder einer Häutung ebenso nachvollzieht wie den konstruktiven Aufbau eines in sich stabilisierten Gerüsts. Ihr Halsschmuck *Schlange* (2013) setzt sich aus gewalzten, unterschiedlich langen Eisenstreben zusammen. Diese ergeben eine achtseitige, leicht sich gegeneinander verschiebende und dadurch zugleich lebendige und statisch gefestigte schlauchartige Gestalt, die wie ein Skelett Durchblicke erlaubt. Sind diese beiden Ketten noch starr, so ist die Aluminiumkette *locus Repit* (2015) flexibel. Ihre Glieder lassen sich gegeneinander verdrehen, die Segmente verlagern sich mit jeder Geste der Trägerinnen, sie lassen sich aufhäufen und individuell ordnen – wenn auch die Anordnung der Elemente eine Grundgestalt vorlegt.

Sophie Baumgärtners Schöpfungen bewohnen auf eine poetische Weise den Körper. Die handgroßen Broschen besetzen ihre Trägerinnen, die Ketten legen sich regelrecht an oder gehen wie Schilf im Wind mit den Bewegungen mit. Durch den Rhythmus der Formwiederholung und das Tragen entstehen metamorphe Bewegungsformen. Diese Gefüge vereinen Prinzipien der Natur und Architektur. Sie sind rein artifiziell, wirken aber dennoch zugleich organisch und kunstvoll. Baumgärtners Schmuckstücke sind hybride, verschiedene Denkmodelle in sich vereinigende Objekte.

Nike Bätzner

and small glass beads. This subtle treatment of materials results in a delicate, ingenious simplicity.

These materials could, of course, be employed in very different ways. Iron can be used to produce a helmet-like shield, or as wire it can be freely curved to form a chain. Baumgärtner's necklace entitled *Ent/Wicklung III* (2011) uses iron wire to describe a movement that reflects the ebb and flow of a dynamic process of growth or the shedding of skin, as well as the constructive formation of a stable outer framework. Her necklace entitled *Schlange* (Serpent, 2013) comprises milled iron strands of different lengths. These result in an eight-sided tube-like twisting structure that seems both to be alive and to be statically fixed, and which can be seen through, like a skeleton. Whereas these two necklaces are rigid, the aluminium chain *locus Repit* (2015) is flexible. Its links can be twisted against each other, the segments shift with every movement of the wearer, and they can be arranged together or separately – although the order of the elements prescribes a basic structure.

Sophie Baumgärtner's creations inhabit the body in a poetic way. The brooches, which are the size of a human hand, occupy their wearer, and the necklaces seem to attach themselves to the body or flow with the wearer's movements like reeds in the wind. Through the rhythm of the repeating forms and through being worn, metamorphic patterns of movement emerge. These structures combine principles of nature and architecture. They are purely artificial, yet they simultaneously seem both organic and artistic. Baumgärtner's items of jewellery are hybrid objects that combine different hypotheses.

Nike Bätzner

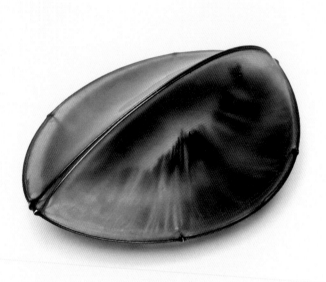

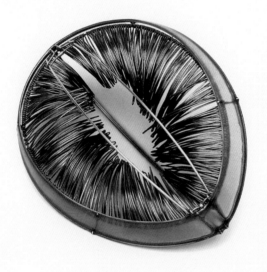

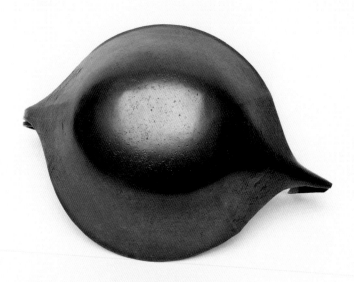

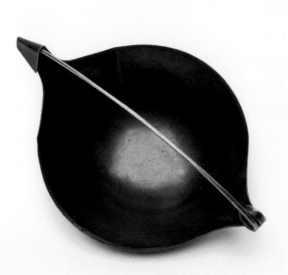

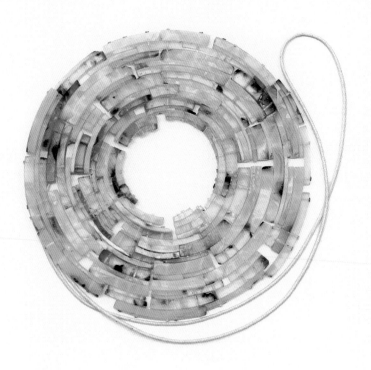

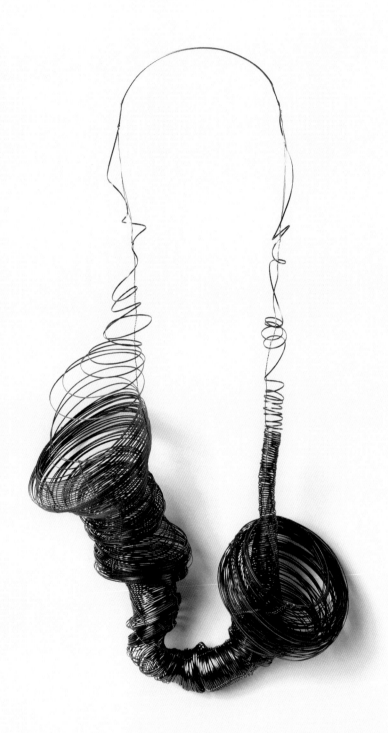

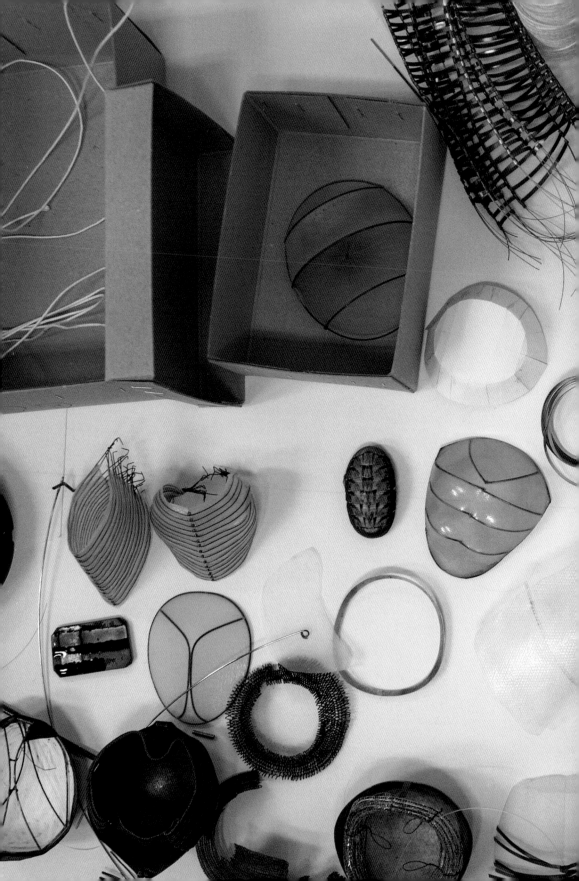

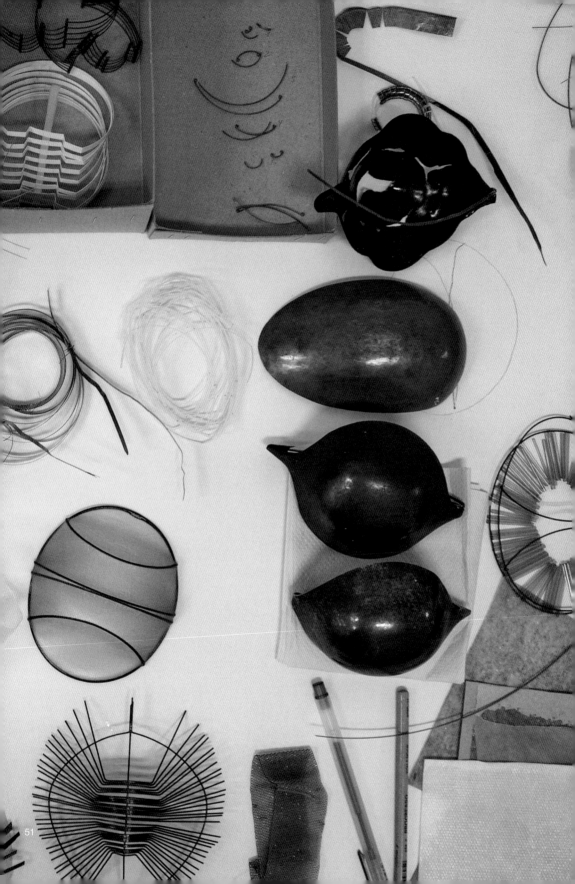

Werkliste

List of works

Pages **2/3** | Brooch from the "Hybrid" series, work in progress | 2014 ‖ Pages **4/5** | Material samples | 2013 ‖ Pages **6/7** | Brooch "Hybrid Graphosoma Lineatum 3" | Stainless steel, nylon fabric, polyurethane, paper, iron | 12.5 × 10 × 5.5 cm | 2014 ‖ Pages **8/9** | Brooch "Hybrid Carabus Punctatus" | Stainless steel, nylon fabric, brass, polyurethane, pigment, gloss paint, wax | 12 × 9 × 3.5 cm | 2015 ‖ Pages **10/11** | Brooch "Hybrid Trox Serpenti" | Stainless steel, silk, polyurethane, glass beads, yarn, gloss paint/ wax | 10.5 × 6 × 3 cm | 2015 ‖ Pages **12–15** | Necklace "locus Repit" | aluminium, yarn | 2015 ‖ Page **16** | Brooch "Ent/Wicklung I" | Iron, stainless steel | 10 × 10 × 7 cm | 2011 ‖ Page **17** | Brooch "Ent/Wicklung II" | Iron, silver, stainless steel | 8 × 8 × 5 cm | 2011 ‖ Page **18** | Necklace "Serpentes", detail of work in progress | 2014 ‖ Page **19** | Necklace "Serpentes" | Iron, nylon | 40 × 25 × 8 cm | 2014 ‖ Page **20** | Material samples | 2013 ‖ Page **21** | Brooch "Hybrid Graphosoma Lineatum 2" | Stainless steel, nylon fabric, brass, polyurethane, paper, ink 12.5 × 7.5 × 5 cm | 2014 ‖ Pages **22/23** | Brooch "Cetonia Aurata" | Stainless steel, nylon fabric, polyurethane | 13 × 10 × 5 cm | 2014 ‖ Pages **24/25** | Brooch "Hybrid Graphosoma Lineatum 4" | Silver, nylon fabric, polyurethane, gloss paint, graphite | 12.5 × 13 × 5 cm | 2015 ‖ Page **26** | Drawing, form visualisation | 2014 ‖ Page **27 – 29** | Brooch "Hybrid Graphosoma Lineatum 1" | Stainless steel, nylon fabric, polyurethane, silver, gloss paint, pigment |12 × 11 × 6 cm | 2014 ‖ Pages **30/31** | Brooch "Hybrid Trox Perlatus" | Stainless steel, silk, polyurethane, glass beads, gloss paint | 13 × 10 × 3 cm | 2014 ‖ Pages **32/33** | Planning drawing for brooch, "Hybrid" series | 2015 ‖ Pages **38/39** | Naturalia collection | 2015 ‖ Pages **44/45** | Brooch "Hybrid Carabus Problematicus 1" | Stainless steel, nylon fabric, silver, polyurethane, gloss paint, wax | 12 × 8.5 × 4 cm | 2014 ‖ Pages **46/47** | Brooches (fibulae) "Scaphidema Metallicum 2" | Iron | 12.5 × 9 × 6 cm | 2014 ‖ Page **48** | Necklace "Sonne" (Sun) | amber, nylon, cord | 15 × 15 cm | 2013 ‖ Page **49** | Necklace "Ent/ Wicklung III" | Iron, silver | 22 × 40 × 11 cm | 2011 ‖ Pages **50/51** | Working situation | 2014

Sophie Baumgärtner

1983 in Halle/Saale geboren, lebt in Halle || **2007** Studium an der Burg Giebichenstein Kunsthochschule Halle, Fachgebiet Schmuck || **2009** Studienreise Mexico City || **2009–2014** Mitorganisatorin der Schmuckkantine für die Stationen Schloss Neuenburg, Freyburg/Unstrut, 2013 und Kunstmuseum Moritzburg, Halle, 2011 || **2010** Belobigung des First Bagués-Masriera International Enamel Award, Reial Acàdemia Catalana de Belles Arts de Sant Jordi, Barcelona || **2012** Studienreise Peking || **2014** Diplom Burg Giebichenstein Kunsthochschule Halle, Fachgebiet Kunst/Plastik/Schmuck, Klasse Prof. Daniel Kruger || **2014** Marzee Graduate Prize 2014, Nijmegen | 3. Preis des BKV, Bayerischer Kunstgewerbeverein München | Anerkennung Kunstpreis 2014, Stiftung der Saalesparkasse, Halle || **2014–2015** Meisterschülerin von Prof. Daniel Kruger und Graduiertenstipendiatin der Burg Giebichenstein Kunsthochschule Halle || **2015** Grassipreis der Galerie Slavik, Wien

Ausstellungsbeteiligungen / Auswahl

2015 Von hier und dort / Wo alles anfängt, Galerie für Angewandte Kunst, München, sowie Burg Galerie im Volkspark, Halle || **2015** Cabinet de Curiosités, Studio der galerie laurent mueller, Paris || **2015** graduiert ≈ präsentiert, Werke der Burg-Stipendiaten, Kunststiftung des Landes Sachsen-Anhalt || **2015** Kunstpreis der Stiftung Saalesparkasse 2014, Kunstforum Halle || **2015** Assoziationsraum Wunderkammer, Zeitgenössische Künste zur Kunst- und Naturalienkammer der Franckeschen Stiftungen, Franckesche Stiftungen, Halle || **2015** Kabinettausstellung Galerie Spandow, Berlin || **2014** A Touch Of Steel, Hanau, Solingen, Brüssel und Liège || **2014** Sophie Baumgärtner: Schmuck und Barbara Wege: Handzeichnung – Zwei Kabinettausstellungen in der Galerie Nord, Halle || **2014** Marzee Graduate Show 2014, Galerie Marzee, Nijmegen || **2013** Schmuckkantine, Neue Kunst in alten Mauern, 20 Jahre Straße der Romanik, Ausstellungsprojekt des BBK Sachsen-Anhalt, Schloss Neuenburg, Freyburg/Unstrut | **2013** Säge Stein Papier – Werke von Lehrenden und Studierenden der Schmuckklasse von Prof. Daniel Kruger, Burg Galerie im Volkspark, Halle || **2012** Silver Schools, Galerie Legnica, Polen || **2011** Zweite Schmuckkantine, Kunstmuseum Moritzburg, Halle || **2010** Ausstellung im Rahmen des First Bagués-Masriera International Enamel Award, Reial Acàdemia Catalana de Belles Arts de Sant Jordi, Barcelona || **2009** Die Schmuckklasse der Burg Giebichenstein Hochschule für Kunst und Design Halle, Albrechtsburg, Meißen || **2008** Schmuck aus dem Osten, Halle–Tokio, Burg Galerie im Volkspark, Halle, sowie Hiko Mizuno College of Jewellery Tokio || **2008** Galerie Sofie Lachaert, Tielrode, Belgien

Nike Bätzner

1994–2008 Lehrtätigkeit in Berlin an der Universität der Künste, der Freien Universität, der Humboldt-Universität und der Kunsthochschule Weißensee sowie an der Hochschule für Bildende Künste Braunschweig || **seit 2008** Professorin für Kunstgeschichte an der Burg Giebichenstein Kunsthochschule Halle || **2010–2014** Prorektorin der Burg Giebichenstein Kunsthochschule Halle || **2015** Projektleitung 100 Jahre BURG || neben der Lehre auch als Ausstellungskuratorin tätig, u.a.: **2005/06** Faites vos jeux! Kunst und Spiel seit Dada, Vaduz, Berlin, Siegen und Amsterdam || **2008–2010** BLICKMASCHINEN – oder wie Bilder entstehen, Siegen, Budapest und Sevilla || **2015/16** Assoziationsraum Wunderkammer, Zeitgenössische Künste zur Kunst- und Naturalienkammer der Franckeschen Stiftungen, Halle, Paris und Sinop || diverse Veröffentlichungen zur zeitgenössischen Kunst.

Sophie Baumgärtner

1983 born in Halle/Saale, lives in Halle || **2007** student at Burg Giebichenstein University of Art and Design Halle, specialist field: Jewellery || **2009** study visit to Mexico City || **2009–2014** co-organiser of the "Schmuckkantine" for the venues Schloss Neuenburg, Freyburg an der Unstrut in 2013 and Kunstmuseum Moritzburg, Halle, in 2011 || **2010** winner of the First Bagués-Masriera International Enamel Award, Reial Acadèmia Catalana de Belles Arts de Sant Jordi, Barcelona || **2012** study visit to Beijing || **2014** Graduated with a "Diplom" (equivalent to a master's degree) from Burg Giebichenstein University of Art and Design Halle, Art/Sculpture/Jewellery in the class of Prof. Daniel Kruger || **2014** Marzee Graduate Prize 2014, Nijmegen | 3rd Prize of the BKV, Bayerischer Kunstgewerbeverein (Bavarian Applied Arts Association), Munich | Merit award in the 2014 Kunstpreis (Art Prize), Stiftung der Saalesparkasse, Halle/Saale || **2014–2015** Member of the master class of Prof. Daniel Kruger and holder of a Graduate Studentship from Burg Giebichenstein University of Art and Design Halle || **2015** Grassipreis of the Galerie Slavik, Vienna

Selected exhibitions

2015 Von hier und dort / Wo alles anfängt, Galerie für Angewandte Kunst, Munich and Burg Galerie im Volkspark, Halle || 2015 Cabinet de Curiosités, Studio der galerie laurent mueller, Paris || 2015 graduiert ≈ präsentiert, Exhibition of works by Burg scholarship recipients, Art Foundation of the Federal State of Saxony-Anhalt || **2015** Kunstpreis (Art Prize) der Stiftung Saalesparkasse 2014, Kunstforum Halle || **2015** Assoziationsraum Wunderkammer, Zeitgenössische Künste zur Kunst- und Naturalienkammer der Franckeschen Stiftungen, Franckesche Stiftungen, Halle || **2015** Cabinet exhibition, Galerie Spandow, Berlin || **2014** A Touch of Steel, Hanau, Solingen, Brussels and Liège || **2014** Sophie Baumgärtner: Schmuck and Barbara Wege: Handzeichnung – two cabinet exhibitions at Galerie Nord, Halle || **2013** Schmuckkantine (Jewellery Canteen), New Art in Old Walls, 20 Years of the Romanesque Road, exhibition project of the BBK Sachsen-Anhalt, Schloss Neuenburg, Freyburg/Unstrut | **2014** Marzee Graduate Show 2014, Galerie Marzee, Nijmegen || **2013** Säge Stein Papier (Saw Stone Paper) – works by teachers and students of the Jewellery Class of Prof. Daniel Kruger, Burg Galerie im Volkspark, Halle || **2012** Silver Schools, Galerie Legnica, Poland || **2011** Second Schmuckkantine, Kunstmuseum Moritzburg, Halle || **2010** Exhibition in connection with the First Bagués-Masriera International Enamel Award, Reial Acadèmia Catalana de Belles Arts de Sant Jordi, Barcelona || **2009** The Jewellery Class of Burg Giebichenstein University of Art and Design Halle, Albrechtsburg, Meissen || **2008** Jewelry from the East, Halle – Tokyo, Burggalerie im Volkspark, Halle and Hiko Mizuno College of Jewelry Tokyo || **2008** Galerie Sofie Lachaert, Tielrode, Belgium

Nike Bätzner

1994–2008 Teaching activities in Berlin at Universität der Künste, Freie Universität, Humboldt-Universität and Kunsthochschule Weißensee and at Hochschule für Bildende Künste Braunschweig || **Since 2008** Professor of Art History at Burg Giebichenstein University of Art and Design Halle || **2010–2014** Prorector at Burg Giebichenstein University of Art and Design Halle || **2015** Project manager for "100 Years BURG" || **2005/06** Alongside teaching, also curated a number of exhibitions, including: Faites vos jeux! Kunst und Spiel seit Dada, Vaduz, Berlin, Siegen and Amsterdam || **2008–2010** BLICKMASCHINEN – oder wie Bilder entstehen, Siegen, Budapest and Seville || **2015/16** Assoziationsraum Wunderkammer, Zeitgenössische Künste zur Kunst- und Naturalienkammer der Franckeschen Stiftungen, Halle, Paris and Sinop || Various publications on contemporary art

Die Ostdeutsche Sparkassenstiftung, Kulturstiftung und Gemeinschaftswerk aller Sparkassen in Brandenburg, Mecklenburg-Vorpommern, Sachsen und Sachsen-Anhalt, steht für eine über den Tag hinausweisende Partnerschaft mit Künstlern und Kultureinrichtungen. Sie fördert, begleitet und ermöglicht künstlerische und kulturelle Vorhaben von Rang, die das Profil von vier ostdeutschen Bundesländern in der jeweiligen Region stärken.

The Ostdeutsche Sparkassenstiftung, East German Savings Banks Foundation, a cultural foundation and joint venture of all savings banks in Brandenburg, Mecklenburg-Western Pomerania, Saxony and Saxony-Anhalt, is committed to an enduring partnership with artists and cultural institutions. It supports, promotes and facilitates outstanding artistic and cultural projects that enhance the cultural profile of four East German federal states in their respective regions.

In der Reihe »Signifikante Signaturen« erschienen bisher:
Previous issues of 'Significant Signatures' presented:

1999 Susanne Ramolla (Brandenburg) | Bernd Engler (Mecklenburg-Vorpommern) | Eberhard Havekost (Sachsen) | Johanna Bartl (Sachsen-Anhalt) | **2001** Jörg Jantke (Brandenburg) | Iris Thürmer (Mecklenburg-Vorpommern) | Anna Franziska Schwarzbach (Sachsen) | Hans-Wulf Kunze (Sachsen-Anhalt) | **2002** Susken Rosenthal (Brandenburg) | Sylvia Dallmann (Mecklenburg-Vorpommern) | Sophia Schama (Sachsen) | Thomas Blase (Sachsen-Anhalt) | **2003** Daniel Klawitter (Brandenburg) | Miro Zahra (Mecklenburg-Vorpommern) | Peter Krauskopf (Sachsen) | Katharina Blühm (Sachsen-Anhalt) | **2004** Christina Glanz (Brandenburg) | Mike Strauch (Mecklenburg-Vorpommern) | Janet Grau (Sachsen) | Christian Weihrauch (Sachsen-Anhalt) | **2005** Göran Gnaudschun (Brandenburg) | Julia Körner (Mecklenburg-Vorpommern) | Stefan Schröder (Sachsen) | Wieland Krause (Sachsen-Anhalt) | **2006** Sophie Natuschke (Brandenburg) | Tanja Zimmermann (Mecklenburg-Vorpommern) | Famed (Sachsen) | Stefanie Oeft-Geffarth (Sachsen-Anhalt) | **2007** Marcus Golter (Brandenburg) | Hilke Dettmers (Mecklenburg-Vorpommern) | Henriette Grahnert (Sachsen) | Franca Bartholomäi (Sachsen-Anhalt) | **2008** Erika Stürmer-Alex (Brandenburg) | Sven Ochsenreither (Mecklenburg-Vorpommern) | Stefanie Busch (Sachsen) | Klaus Völker (Sachsen-Anhalt) | **2009** Kathrin Harder (Brandenburg) | Klaus Walter (Mecklenburg-Vorpommern) | Jan Brokof (Sachsen) | Johannes Nagel (Sachsen-Anhalt) | **2010** Ina Abuschenko-Matwejewa (Brandenburg) | Stefanie Alraune Siebert (Mecklenburg-Vorpommern) | Albrecht Tübke (Sachsen) | Marc Fromm (Sachsen-Anhalt) | **XII** Jonas Ludwig Walter (Brandenburg) | Christin Wilcken (Mecklenburg-Vorpommern) | Tobias Hild (Sachsen) | Sebastian Gerstengarbe (Sachsen-Anhalt) | **XIII** Mona Höke (Brandenburg) | Janet Zeugner (Mecklenburg-Vorpommern) | Kristina Schuldt (Sachsen) | Marie-Luise Meyer (Sachsen-Anhalt) | **XIV** Alexander Janetzko (Brandenburg) | Iris Vitzthum (Mecklenburg-Vorpommern) | Martin Groß (Sachsen) | René Schäffer (Sachsen-Anhalt) | **XV** Jana Wilsky (Brandenburg) | Peter Klitta (Mecklenburg-Vorpommern) | Corinne von Lebusa (Sachsen) | Simon Horn (Sachsen-Anhalt) | **XVI** David Lehmann (Brandenburg) | Tim Kellner (Mecklenburg-Vorpommern) | Elisabeth Rosenthal (Sachsen) | Sophie Baumgärtner (Sachsen-Anhalt)

©2015 Sandstein Verlag, Dresden | Herausgeber Editor: Ostdeutsche Sparkassenstiftung | Text Text: Nike Bätzner | Abbildungen Photo credits: Nils Kinder: S. 16/17, Brandenburgisches Verlagshaus, Berlin: S. 36/37, René Schäffer: S. 38/39, Axel Anklam: S. 40, Santiago Calatrava, New York: S. 40/41 | Übersetzung Translation: Geraldine Lilian Schuckelt | Redaktion Editing: Dagmar Löttgen, Ostdeutsche Sparkassenstiftung | Gestaltung Layout: Bettina Neustadt, Sandstein Verlag | Herstellung Production: Sandstein Verlag | Druck Printing: Stoba-Druck, Lampertswalde

www.sandstein-verlag.de
ISBN 978-3-95498-203-5